O BEIJO DE NIDOR

O BEIJO DE NIDOR

PERFORMER LEONARDA FURTADO

NÁDIA DUVALL

Multiple Skins
Editions

TÍTULO
Beijo de Nidor

AUTOR
Leonarda Furtado (heterónimo de Nádia Duvall)

PERFORMER
Leonarda Furtado (het. ND)

FOTOGRAFIA/VÍDEO
Eva Mae (het. ND)

DESIGN
Eva Mae (het. ND)

REVISÃO TEXTO
Manuel Furtado

DEPÓSITO LEGAL *498227/22*

ISBN *978-989-53091-3-9*

IMPRESSÃO
UK

PUBLICAÇÃO *EDIÇÃO DE AUTOR*
Abril de 2022

MULTIPLESKINSEDITIONS@GMAIL.COM

PARA O MEU FILHO ARTUR QUE VIVERÁ

NUM MUNDO INCERTO E NUM PLANETA DEGRADADO

PENSAMENTOS DURANTE A PANDEMIA

POR LEONARDA FURTADO

[ANTES E DEPOIS DA PERFORMANCE]

PRIMEIRO MOVIMENTO

NO FINAL DO ANO 2020 APÓS UM LONGO PERÍODO DE CONFINAMENTO, FUI CONVIDADA PELO PROJECTO "JANELA A'ADENTRO" A REALIZAR UMA PERFORMANCE PARA UMA PLATAFORMA ONLINE. INICIALMENTE RECUSEI POIS SENTIA-ME PROFUNDAMENTE DRENADA COM O INÍCIO DA MATERNIDADE, O DOUTORAMENTO E POR FIM, COM A ÚLTIMA EXPOSIÇÃO (UNDRESSED MACHINE) SEGUIDA DO DESPOLETAR DA PANDEMIA COVID19. CONFINAMENTOS UNS A SEGUIR AOS OUTROS LEVARAM A UM ISOLAMENTO TOTAL. NESSE INSTANTE, DILATADO POR UM TEMPO INDEFINIDO, A IDEIA DE REALIZAR UMA PERFORMANCE DENTRO DE UMA PLATAFORMA VIRTUAL ERA MESMO A ÚLTIMA COISA

QUE FAZIA SENTIDO NAQUELE MOMENTO. TALVEZ NEM FAÇA SENTIDO EM MOMENTO ALGUM. SENTIA QUE JÁ ESTÁVAMOS TÃO ABSORVIDOS PELAS REDES SOCIAIS E PELA INVISIBILIDADE INERENTE A ISSO QUE CRIAR UMA OBRA CUJO ENCONTRO É APENAS ATRAVÉS DE UM ECRÃ, DAVA-ME UMA SENSAÇÃO DE NÁUSEAS, COMO SE APERTASSEM O MEU ESTÔMAGO ATÉ A BÍLIS BROTAR DA MINHA BOCA.

NESSA MESMA NOITE EM QUE RECUSEI REALIZAR ESTA OBRA, DEPOIS DE DEITAR O ARTUR, FUI ESPREITAR À JANELA: *ESTAVA UMA TEMPESTADE E UM FRIO AVASSALADOR.* NÃO HAVIA SEQUER TEMPO E ENERGIA PARA FAZER CRESCER O FOGO. TODOS NÓS JÁ TÍNHAMOS

ATINGIDO UMA EXAUSTÃO ESGUIA E PROTUBERANTE. O VENTO ARRASTAVA AS ÁRVORES E NÃO HAVIA VOZES HUMANAS. NA VERDADE, ERA JÁ TÃO TARDE, QUE POUCAS LUZES SE VISLUMBRAVAM. AO FUNDO O MAR ESTAVA NEGRO, PARECIA QUE ABSORVIA O NEGRUME DAS **ALMAS.** COMECEI A PENSAR SOBRE O MUNDO, O QUE ERA SOBREVIVER E O QUE FARIA SE FOSSE COLOCADA À PROVA. EXISTE UMA CONSTANTE SENSAÇÃO QUE ESTAMOS NUM TEMPO EM QUE A GUERRA SÓ ESTÁ A HIBERNAR COM A SUA BOCA CERRADA E SECA, PRONTA A ACORDAR.

PENSEI TAMBÉM EM TODOS OS AMORES E DESAMORES QUE CRUZARAM A MINHA VIDA, AS HISTÓRIAS QUE FICARAM POR CONTAR E OS **BEIJOS POR DAR.**

HOUVE TANTOS ARRANCADOS DA SUA DOÇURA VICIANTE! RECORDO A ADOLESCÊNCIA ONDE OS CORPOS ERAM EXTENSÕES UNS DOS OUTROS. TROCAVAM-SE BEBIDAS E TODOS OS FLUÍDOS PURGAVAM AS MULTIDÕES.

EXISTE NA ADOLESCÊNCIA UM ROMANCE INCONSOLÁVEL DA INVENCIBILIDADE, ONDE TUDO O QUE CONHECÍAMOS ERA UM BEM ADQUIRIDO. ATÉ OS BEIJOS NÃO ESCAPAVAM À POSSE IMORTAL E INTERMINTENTE.

RECORDO-ME DE PENSAR NESSA NOITE QUE NÃO ME IMPORTAVA DE CRIAR UM PORTAL NAQUELE MOMENTO PARA O PERÍODO ONDE NÃO TINHA OUTRA PREOCUPAÇÃO SE NÃO PINTAR, IR PARA O KUNG FU E APRENDER OS CAPRICHOS ERÓTICOS DO CORPO. APREENDER A EXPERIÊNCIA ANTES DE SER APREENDIDA PELAS OBRIGAÇÕES MÚLTPLAS DA VIDA ADULTA.

QUANDO ESTAMOS APRISIONADOS A BANALIDADE PARECE-NOS O FRUTO MAIS EXÓTICO E APETECÍVEL.

DEPOIS DE ESTAR ALGUM TEMPO COM A TESTA COLADA À JANELA DECIDI DESCER AS ESCADAS E PEGAR NA CÂMARA.

SEGUNDO MOVIMENTO

O MEU CORPO QUERIA FALAR.

TINHA TANTAS VOZES

ENTALADAS.

TERCEIRO MOVIMENTO

DEPOIS DE FILMAR UM CORPO,

QUE NEM SEI SE ERA MEU,

AFUNDEI-ME NA ESCRITA ONDE INICIEI ESTE ENSAIO.

QUARTO MOVIMENTO

ENTRETANTO, PASSARAM-SE DOIS ANOS DESDE O PRIMEIRO CONFINAMENTO E TENHO A SENSAÇÃO QUE PASSARAM DEZ ANOS, TAL É A INTENSIDADE EM QUE VIVEMOS ESTE PERÍODO. O MUNDO ESTÁ EM ALVOROÇO: MÚLTIPLAS VARIANTES DO VÍRUS COVID, UM VULCÃO QUE ECLODE EM LAS PALMAS DESTRUINDO TUDO PELO CAMINHO, DIFERENÇAS ATMOSFÉRICAS AVASSALADORAS, RISCO DE TSUNAMIS AQUI E ALI, A SECA PORTUGUESA, E POR FIM A RÚSSIA INVADE A UCRÂNIA COMETENDO TERRÍVEIS E ATROZES CRIMES DE GUERRA, DESDE VIOLAÇÕES, MASSACRES, TORTURA, ROUBO, MUTILAÇÃO, TRÁFICO E MUITOS OUTROS.

PROVOCA A EUROPA E TODOS OS MEMBROS DA NATO, AMEAÇANDO O MUNDO INTEIRO COM UMA 3ª GUERRA MUNDIAL. PARECE QUE, DE REPENTE, A PANDEMIA DEU ALIMENTO A TODOS OS PSICOPATAS E NEURÓTICOS. METADE DAS PESSOAS QUE CONHEÇO SÃO A FAVOR DA RÚSSIA E A OUTRA METADE A FAVOR DA UCRÂNIA. EM DOIS ANOS ACONTECE MUITA COISA.

UMA CRIANÇA APRENDE A

LINGUAGEM

OUTRAS RECONHECEM OS GRITOS

QUINTO MOVIMENTO

RECORDO-ME COM ANSIEDADE O PERÍODO DA INFÂNCIA QUANDO, AINDA TÃO SELVAGENS E PEQUENOS, NOS INCUTIAM O MEDO DO APOCALIPSE. O ANO 2000 ERA O FIM OU O PRINCÍPIO. PENSAR UM FUTURO SERIA RIDICULARIZAR O PODER DE DEUS, POIS INDEPENDENTEMENTE DAS TEORIAS, DEUS ERA O ELEMENTO COMUM.

SUSPIRO TODOS OS DIAS COM A EPIDEMIA DA IGNORÂNCIA. A MORTALIDADE FAZ SENTIDO QUANDO COMEÇAMOS A PONDERAR OS PADRÕES DE COMPORTAMENTO, QUASE ARTEFACTOS, QUE NÃO CESSAM DE PASSAR DE GERAÇÃO EM GERAÇÃO COMO UM GENE MALDITO.

NASCI E CRESCI NUM MUNDO DE CRÉDULOS.

SOMOS ESCRITOS PELO

CONTEXTO E ATRAVESSADOS COM TEXTOS DO QUE NÃO SABEMOS QUE SABEMOS. SEI QUE CADA LINHA QUE ME ATRAVESSA, CADA LETRA, MAIÚSCULA E MINÚSCULA, SÃO POEMAS DE UMA VIDA. SE PARTE DE UM DELES INCLUI ABREVIATURAS, DEVE-SE SEM DÚVIDA AO LUGAR-TEMPO ONDE TODO O MEU CORPO-MENTE SE FORMOU. A MEMÓRIA FEZ O QUE DEVIA:

ABREVIOU SINTOMAS.

NO SEIO DE UM CONTEXTO JUDAICO-CRISTÃO, QUESTIONAR CONVERTIA-SE EM CASTIGO. TALVEZ NÃO FOSSE ASSIM COM TODAS AS FAMÍLIAS, MAS NA MINHA AS QUESTÕES ERAM TABU, SIMPLESMENTE POR SE DAR A FALÊNCIA TOTAL DE UMA CONSCIÊNCIA COLECTIVA. A CULPA INCENDEIA AS ALMAS QUE NÃO PARAM DE ARDER DESDE QUE NASCEM. ESTE ERA O SENTIMENTO BAFIENTO QUE CONSPURCAVA OS IMACULADOS VESTIDOS DE DOMINGO. LEMBRO-ME DE UM EM ESPECIAL: ERA DE VELUDO VERMELHO, MACIO COMO UMA PELE DE PÊSSEGO, MAS NUNCA O USAVA, NÃO O FOSSE SUJAR. EVENTUALMENTE DEIXOU DE ME SERVIR, SEM O PODER USAR.

O QUE FAZER DO **PENSAMENTO LIVRE** QUE

SALTA A PARTIR DE CADA FRECHA ABERTA NA PELE?

PERANTE A SUPERIORIDADE E A HIPÓCRITA SEGURANÇA

DOS ADULTOS NENHUMA CRIANÇA OUSA ALINHAVAR A

LIVRE EXPRESSÃO À CRENÇA IGNORANTE. POR ISSO,

QUANDO NOS DIZIAM QUE O MUNDO IA ACABAR, ELE

ACABAVA MESMO.

O APOCALIPSE ERA IDEALIZADO COMO ARQUITECTURA DO

MEDO, ONDE OS ALICERCES ERAM OS CORPOS ESTRIADOS

QUE, TANTO O CAPITALISMO COMO A CULTURA JUDAICO-

CRISTÃ, DAVAM DE MAMAR COM AS SUAS TETAS

CHEIAS DE ILUSÃO. EXISTEM **FÁBRICAS** DE SEIOS

EM TODAS AS FILEIRAS DE GUERRA. E NELAS, BOCAS GRETADAS DE DISSABORES. TALVEZ ENCONTRE NOS TELHADOS DE MOFO, ALGUMA DESCULPABILIZAÇÃO POR TANTOS ACTOS INFORMES DA MINHA PARTE. SEM FORMA E DESINFORMADOS. SER CRIANÇA NÃO INVALIDA A HUMANIDADE E A EMPATIA QUE DELA DEVE EMANAR.

O QUE HÁ MAIS SÃO NÃO-HUMANOS.

SEXTO MOVIMENTO

RECORDO COM ALGUM PESAR UMA HISTÓRIA ANTIGA.

VIVIA AINDA EM CASA DA MINHA AVÓ, E TINHA CERCA
DE CINCO OU SEIS ANOS, QUANDO UM TIO MEU CHEGOU
A CASA COM UM SACO ENORME. NELE CONTINHA O
VISLUMBRE DO TUDO O QUE ESTAVA ERRADO NA
CIVILIZAÇÃO. CHEIO ATÉ À BORDA ESPREITAVAM
PELUDAS CAUDAS MULTICOLORES DE RAPOSAS. TINGIDAS
COMO SE FOSSEM A UM FESTIVAL, CELEBRAVAM A
MORTE E O ASSASSÍNIO. DEVIAM ESTAR MAIS DE CEM
CAUDAS COLORIDAS NAQUELE SACO DE SARAPILHEIRA. O
MEU TIO ESTAVA EXTASIANTE COMO SE TIVESSE SIDO
TOCADO PELA AURA MÍSTICA DOS RITUAIS TRIBAIS DE
SACRIFÍCIOS E VODU. MOSTROU-ME CADA CAUDA

IMPONDO-A ERGUIDA COMO UM *PHALLÓS* ENQUANTO DANÇAVA SALTANDO ENTRE CADA PERNA ARQUEADA. EROS TEM ESTRANHAS FORMAS DE SE MANIFESTAR. ENQUANTO EU AMACIAVA NAS MINHAS MÃOS OS OBJECTOS DE DESEJO, A CRUELDADE ESTAVA OMISSA AOS MEUS OLHOS. ENTRE AS MINHAS MÃOS, JAZIAM BERROS DE MÃES E CRIAS SILENCIADAS POR CAÇADEIRAS. FEZ-ME PENSAR AGORA O CASO DE POLACOS E ALEMÃES, TESTEMUNHAS *NÃO-TESTEMUNHAS,* QUE VIVENDO PERTO DE CAMPOS DE CONCENTRAÇÃO, NEGAVAM O TOTAL CONHECIMENTO DA EXISTÊNCIA DOS MESMOS. O QUE LEVA A

HUMANIDADE, DE OLHOS POSTOS EM CIMA DE TODA A

MONSTRUOSIDADE E PERVERSIDADE, A NEGAR

TOTALMENTE A SUA EXISTÊNCIA?

DE QUE PELE VESTEM ESTAS PASSERELLES?

DE QUE COR PINTAM ESTES ROSTOS?

O FACTO DE SER CRIANÇA ILIBA-ME DE TAMANHA

ESTUPIDEZ? ACTUALMENTE PENSO QUE NÃO EXISTE

DESCULPA. É VERDADE QUE NUM CONTEXTO DE

INVISUAIS A PROBABILIDADE DE CRESCERMOS CEGOS É

MUITO MAIOR, NO ENTANTO NÃO SOMOS SÓ VÍTIMAS DE UMA FAMÍLIA MAS DE UM CONTEXTO. MAS É CERTO QUE ESTE TAMBÉM PODE EMANAR CONHECIMENTO SE NOS DISPUSERMOS A OLHAR O MUNDO PARA LÁ DA JANELA DE CASA. A INFORMAÇÃO ESTÁ ESBANJADA POR TODA A SUPERFÍCIE. POR VEZES, INFELIZMENTE DETURPADA, MAS AS NOSSAS MÃOS SÃO COADORES QUE PERMITEM SEPARAR O TRIGO DO JOIO. O SINTOMA DA CEGUEIRA É UMA ESCOLHA. SE A PELE QUE NOS HABITA É RESSEQUIDA E ESTRIADA, NÃO NOS RESTA OUTRA OPÇÃO SE NÃO FURÁ-LA E RASGÁ-LA ATÉ A ENCHERMOS DE HUMIDADE SUFICIENTE PARA PROLIFERAR A POTÊNCIA DAS POSSIBILIDADES.

AINDA A PROPÓSITO DA MESMA HISTÓRIA FAMILIAR, SALIENTO O ABSURDO DO *PHATOS* QUE SURGE MESMO NO FINAL DA CRONOLOGIA. ESTE MESMO TIO, ALGUM TEMPO DEPOIS, ENQUANTO CAÇAVA AVES, CAIU NUM POÇO ONDE ACABOU POR MORRER AFOGADO. NA MEDIDA EM QUE ESTAVA A CAPTURAR SÍMBOLOS DE LIBERDADE FOI **ABSORVIDO** PELA PRÓPRIA ARMADILHA. KARMA?

O POÇO, NA SUA FORMA CIRCULAR, É UM **CORPO**

ESCAVADO ATÉ À ESSÊNCIA PRIMORDIAL DA ÁGUA. AQUELA QUE NOS ACOLHE EMBRIONÁRIOS E NOS EXPULSA PARA O MUNDO. A SUA FORMA CIRCULAR

INDUZ UM RITMO. EVOCA UMA CONFIANÇA DE UM REFAZER RETORNANDO A UM PONTO QUE É PRINCIPIO E FIM. CONTÉM, DENTRO E FORA DE SI, SIMULTANEAMENTE O ABISMO E A CONTINUIDADE. O POÇO É COMO UMA SERPENTE DE MIDGARD COM A GOELA ABERTA, EXPECTANTE. ESTE CASO DE ESTUDO QUE AQUI APRESENTO, É UMA DAS PROVAS DE DISFUNCIONALIDADE NÃO SÓ DE UM INDIVIDUO MAS DE TODA A CIVILIZAÇÃO ESQUIZOFRÉNICA E APÁTICA, DIGAMOS DE UMA CULTURA ESQUIZO-PÁTICA, QUE VIVE DESPEGADA DO SEU CENTRO. DESCOLADA DA SUA PELE, EVOCANDO DEUSES A MARTELO PARA QUE ESTES LHE

TORÇAM O DESTINO, MOLDANDO-O À FÉ DIVINA, AO

MEDO E À CULPA.

SÉTIMO MOVIMENTO

EXISTE UMA APATIA PERANTE O IMPULSO DO MOVIMENTO QUE PODE PRODUZIR MUDANÇA. AS MÁQUINAS FICAM TRÔPEGAS PERANTE A POSSIBILIDADE DA IMENSIDÃO E RECUSAM-SE A MOVER-SE NÃO VÁ SEREM ESMAGADAS COM A GRAVIDADE. COMO SALVAGUARDAR UM INDIVÍDUO DO SEU CONTEXTO? ISOLAMENTO?

ALIENAÇÃO?

A ALIENAÇÃO TEM UM INCÓMODO: APESAR DE PROTEGER UMA CRIANÇA DE HERANÇAS BAFIENTAS, CAMUFLA O MAL QUE EXISTE NO MUNDO, NÃO SALVAGUARDANDO A SUA SEGURANÇA DE FORMA ALGUMA.

SE ALGUMA COISA A MATERNIDADE E A PANDEMIA ME ENSINARAM (ESTÃO EMPARELAHDAS TEMPORALMENTE UMA COM A OUTRA) FOI A DEIXAR A CRIANÇA EXPOSTA AO VERDADEIRO CONTEXTO E EXPLICAR-LHE CADA LINHA, COMO UM POEMA COM UM REFRÃO MALFADADO. CLARO COM CUIDADOS ESPECIAIS PARA NÃO INDUZIR O TRAUMA E O TERROR. TER CONHECIMENTO NÃO INVALIDA A PROSA DA VIDA, MAS DEVE SER DADO COM CAUTELA E PINÇAS. É POSSÍVEL INSTAURAR NUM CORPO UM BALLET BÉLICO. ONDE CADA PASSO É TANTO UM CULTO AOS MOVIMENTOS CELESTES, AO RISO, À NATUREZA E ÀS PEQUENAS COISAS, COMO SALTOS DE GUERRA E POTÊNCIA MÁXIMA DA FORÇA. PROTEGER A

INFÂNCIA NÃO PRESSUPÕE A TOTAL AUSÊNCIA DO
MUNDO REAL.

OITAVO MOVIMENTO

APOCALIPSE SIGNIFICA ESSENCIALMENTE REVELAÇÃO, UMA DESCOBERTA. É UM CONCEITO. UMA IDEIA QUE SE TRADUZ EM RAMIFICAÇÕES TÃO DIFERENTES QUE SE ALIMENTAM DO CONTEXTO, COMO UM BEBÉ QUE ACABA DE NASCER. A REVELAÇÃO É SUBSTITUÍDA POR UMA

IDEIA DE *(IN)* SURGIMENTO

DE QUALQUER COISA MALIGNA, UMA VIROSE. A CRENÇA É TÃO GRANDE, E EM TÃO GRANDE ESCALA, QUE ACABA POR SE TORNAR UM DESEJO. O DESEJO FAZ PARTE DO FUNCIONAMENTO DOS MECANISMOS DA PSIQUE HUMANA E DE ALGUMA FORMA ESTÁ INTIMAMENTE LIGADO AO MAL ESTAR, À CRUELDADE E AO

MASOQUISMO. AS MÚLTIPLAS PELES QUE CONSTITUEM O SER, REVERBERAM COM O MAL E POR ISSO O APOCALIPSE, QUE DE BASE SERIA O CONHECIMENTO, TRANSBORDA NUMA MARÉ DE CAOS, FÉ, NIILISMO E MORTE. O DESEJO É POR ISSO TODA UMA CIVILIZAÇÃO **AGREGADA POR DESAGREGAÇÕES**, ILUDIDA POR UMA PRÁTICA EXISTENCIAL DE TRABALHO, TORNANDO DIFÍCIL O PENSAMENTO INDIVIDUAL DADO QUE NÃO HÁ TEMPO, ESPAÇO E FORÇA PARA ISSO. É UM TEATRO CUJAS MARIONETAS ARTICULAM OS SEUS PRÓPRIOS FIOS, EM SINTONIA COM **O OUTRO** QUE SE ENCONTRA MAIS

PRÓXIMO E NÃO COM AQUELE QUE NÃO CONSEGUE VER:

O FORASTEIRO

OU O QUE NÃO COMUNGA COM OS SEUS IDEAIS

RELIGIOSOS. É O PARADOXO DA RELIGIÃO: RELIGA

MAS SEPARA. E É ESSA FRICÇÃO QUE FERE E APODRECE

OS CORPOS EMANANDO DOS MEMBROS E DOS ÓRGÃOS UM

CHEIRO NAUSEABUNDO. PARA UMA MUDANÇA QUE VÁ

PARA ALÉM DO SEU PRÓPRIO PROJECTO, TODA A

ESTRUTURA EM QUE ASSENTA A CIVILIZAÇÃO MODERNA

DESDE OS GREGOS, TERIA DE SER SUBSTITUÍDA POR NOVAS FUNDAÇÕES. NO ENTANTO, PRESSUPONHO QUE PROVOCARIA UMA ANIQUILAÇÃO HUMANA EM GRANDE ESCALA POIS A SOBREVIVÊNCIA ENCONTRA-SE PROFUNDAMENTE ENRAIZADA NESTA MÁQUINA PESADA CAPITALISTA E RELIGIOSA, QUE SE ARTICULA E AFUNILA PARA DENTRO DE SI MESMA. A GLOBALIZAÇÃO É UM PROJECTO DE DESEJO, MAS ACTUALMENTE É NA VERDADE UMA ILUSÃO SELECTIVA COM UMA IMPONENTE MÁSCARA, QUE EMANA AQUELA PUTREFACTA HIPOCRISIA, QUE PODEMOS DAR COMO EXEMPLO: A CRESCENTE PROBLEMÁTICA DOS REFUGIADOS QUE MORREM CONGELADOS E VIOLENTADOS NAS

FRONTEIRAS E QUE POR SUA VEZ ABREM AS

PORTAS AOS SEUS SEMELHANTES RELIGIOSOS OU FISIOLÓGICOS; A EXTREMA DIREITA SEMPRE A ESPREITAR COM OS SEUS OLHINHOS AGUÇADOS ENQUANTO SACODE CHUPA-CHUPAS NO AR; O RACISMO GENERALIZADO; A ESCRAVATURA CONTEMPORÂNEA DO TRABALHO (O EMPREGO) DOS MAIS DESFAVORECIDOS, ETC. A MANIPULAÇÃO DOS *MEDIA* ACABA POR REVELAR-SE O INGREDIENTE PERFEITO PARA O DESEJO. ALIMENTA A FICÇÃO DA LIBERDADE DE EXPRESSÃO. A VERDADE E A MENTIRA ACTORES INVERTEBRADOS NO TEATRO DO MEDO. GERAR CONHECIMENTO REQUER ALHEAR-SE DA

MEDIOCRIDADE DO FORNECIMENTO CONVULSIVO DE INFORMAÇÃO (DISFARÇADA DE CONHECIMENTO OU REVELAÇÃO). REQUER SOBRETUDO AUTO-CONHECIMENTO, UMA DOLOROSA SINCERIDADE. ESTA É COMO UMA FARPA QUE SE EMBRENHA NA PELE E SE RECUSA A EXPOR-SE À LUZ. É NO ENCONTRO COM A VERDADE QUE É POSSÍVEL AGENDAR O COLAPSO, TALVEZ CONCRETIZÁ-LO, GARANTINDO NÃO SÓ A SOBREVIVÊNCIA DA ESPÉCIE HUMANA (INVALIDANDO OS NÃO-HUMANOS) MAS TAMBÉM GERAR UMA POTENCIAL MUDANÇA EM TODA A ESTRUTURA ÉTICA, SOCIAL, ECONÓMICA, RELIGIOSA E POLÍTICA. É O PARADIGMA DO COLAPSO.

ENQUANTO ISSO NÃO ACONTECE, CABE POR EXEMPLO AOS ARTISTAS POTENCIAR UM CERTO GRAU DE ENTROPIA E DESCONFORTO PARA AJUDAR A LUBRIFICAR OS MECANISMOS E OBRIGAR A GRANDE MÁQUINA A GIRAR. MAS SÃO TÃO POUCOS OS QUE O FAZEM. VIVEM ILUDIDOS DE ORIGINALIDADE PREGADOS AOS PRÓPRIOS PINCEIS A UMA PINTURA JÁ TÃO MORTA QUE NEM O ÓLEO A AGARRA À REALIDADE. É POR ISSO QUE MUITAS VEZES DEAMBULO PELAS GALERIAS E MUSEUS ENTEDIADA ATÉ AO TUTANO.

NONO MOVIMENTO

PENSAR É SIMULTANEAMENTE, E PARADOXALMENTE,
UM DOS MAIORES PERIGOS À ESTABILIDADE DE UM
SISTEMA MAS TAMBÉM À POSSIBILIDADE DE,
NESSA FRICÇÃO, GERAR CONTEÚDO, MUDANÇA E COM
ISSO, NOVOS INDIVÍDUOS PENSANTES, ONDE SER CRIANÇA
OU NÃO, NÃO É UMA QUESTÃO. NÃO PODE CONTINUAR
A SER POSSÍVEL UMA CRIANÇA EMBELEZAR UM QUARTO
COM CADÁVERES JULGANDO TRATAR-SE DE UM FELIZ
ENCONTRO COM O NATAL.

TALVEZ POR ISSO É QUE NO MEU PROCESSO ARTÍSTICO
EXISTE QUALQUER COISA DE TAXIDERMIA DOS OBJECTOS.
HÁ MEMÓRIAS QUE NUNCA DESAPARECEM.

DÉCIMO MOVIMENTO

A POUCOS DIAS DO ANO 2000 NÃO HAVIA OUTRO ASSUNTO SE NÃO O FIM E A MORTE. DE FACTO EM 2001, ÀS 13.46H, ACONTECEU O 11 DE SETEMBRO QUE LEVOU TODA A CIVILIZAÇÃO MUNDIAL A TREMER. MAS ESTE EVENTO FOI APENAS UMA RÉPLICA DOS TREMORES DE TERRA QUE ACONTECIAM DESDE HÁ MUITO EM TODO O TERRITÓRIO HUMANO. MAS TENDO ACONTECIDO EM TERRITÓRIO AMERICANO INSTIGAVA MAIS MEDO DO QUE QUALQUER OUTRO. O *AMERICAN DREAM* FOI ABALADO PELA SUA PRÓPRIA INCONSISTÊNCIA ÉTICA. TANTOS FORAM (E CONTINUAM A SER) OS POVOS A SOFRER DE INVASÕES, BOMBARDEAMENTOS, E TODO O TIPO DE VIOLÊNCIA, MAS DELES POUCO SE FALA. QUE

GLOBALIZAÇÃO É ESTA QUE FAZ TODO O PLANETA FICAR DE LUTO PELO *WORLD TRADE CENTER* E NÃO POR CIDADES INTEIRAS DESTRUÍDAS NA PALESTINA OU SÍRIA? QUE GLOBALIZAÇÃO É ESTA QUE QUER ADOPTAR OS ÓRFÃOS UCRANIANOS E ABANDONAR À FOME OS ÓRFÃOS DA SÍRIA E DE ÁFRICA? APENAS SE PERPETUA A RAIVA E A FÚRIA. O PROJECTO É COXO. ANTES DO ABALO DO 11 DE SETEMBRO, A HUMANIDADE JÁ DESCUIDAVA DA SUA HUMANIDADE HÁ MUITO TEMPO. O FIM DO MUNDO EM 2000 ASSOCIAVA-SE AO FIM DE *TUDO* O QUE CONHECÍAMOS. AGORA VEJO-OS COMO PREMONITÓRIOS. DE FACTO HOUVE UM TSUNAMI, MAS DE IDEOLOGIAS. DE FACTO HOUVE UM METEORITO, ALIÁS

DOIS, FORAM OS AVIÕES NAS TORRES GÉMEAS.

DURANTE A FICÇÃO APOCALÍPTICA, ENQUANTO AS

CRIANÇAS DESENHAVAM CENÁRIOS DE FIM DO MUNDO,

OS ADULTOS BEBIAM, DANÇAVAM E BEIJAVAM-SE COMO

SE FOSSE A ÚLTIMA VEZ, ESCONDIAM-SE NOS CANTOS,

FUGIAM DE CARRO E POR VEZES ATÉ ABANDONAVAM OS

PRÓPRIOS FILHOS NA LOUCURA DA AVENTURA E DA

PAIXÃO. EXISTIA UMA CERTA ESTRANHEZA

SURREALISTA E CINEMATOGRÁFICA EM TODO O

CONTEXTO. A ESPECTATIVA É O MAIOR TRUNFO DO

CAPITALISMO. A ESPECTATIVA FAZ GERAR

NECESSIDADES, CONTAGIA, É PANDÉMICA. ALIMENTA

TODA A MÁQUINA QUE SUSTENTA A CIVILIZAÇÃO. FAZ

MOVER E MEXER, AVANÇAR PARA A FRENTE. ALIA-SE
À FÉ. NÃO SERÃO A ESPECTATIVA E A FÉ A MESMA
COISA? OS DIAS FORAM PASSANDO E AS PESSOAS
FORAM PERDENDO O ÊXTASE DO FIM DO MUNDO.
REGRESSARAM, À INEVITABILIDADE DA MONOTONIA,
ONDE RESIDE A POSSIBILIDADE DE UM PARÊNTESIS: O
TÉDIO. ALIMENTA-SE DE TEMPO E ESPAÇO GERANDO
DENTRO DE SI A POTÊNCIA. NO ENTANTO, DO OUTRO
LADO DO PÊNDULO, SE EXCOMUNGADO PELA
DEPRESSÃO DO TRABALHO, ANIQUILA

QUALQUER POSSIBILIDADE DE SONHO, CRIAÇÃO,

INVENÇÃO E **ARTE**.

DÉCIMO PRIMEIRO MOVIMENTO

VINTE ANOS DEPOIS, DEMASIADO DISTRAÍDOS COM A ROTATIVIDADE DA MÁQUINA QUE É O SISTEMA, NUMA MONOTONIA QUE TRANSFORMA A HUMANIDADE EM AUTÓMATOS, E OFUSCADOS PELO TERRÍVEL JORNALISMO QUE IMPERA, SURGE-NOS, NUM ÂNGULO MORTO, A PANDEMIA COVID 19 E AS SUAS VARIANTES COM NOMES GREGOS *ALPHA, DELTA, OMICRON...* E QUEM SABE QUE MAIS NOMES TERÁ. SURGE TALVEZ PARA NOS RELEMBRAR DO MEDO QUE A FIGURA MITOLÓGICA DE MEDEIA TINHA DO MUNDO MODERNO ONDE NÃO HAVERIA ESPAÇO PARA A HUMANIDADE, O TÉDIO, A CRIAÇÃO E A **MAGIA.** MEDIA PRESSENTINDO A

PERVERSIDADE DO MUNDO MODERNO PREFERIU MATAR TODOS OS FILHOS A PERMITIR QUE ELES FIZESSEM PARTE DO SISTEMA. CLARO QUE ESTE ACTO INFAME É QUESTIONÁVEL A TODOS OS NÍVEIS, POR EXEMPLO A NÍVEL ÉTICO, A DEGRADAÇÃO DE UM SISTEMA NUNCA JUSTIFICARIA UM INFANTICÍDIO, ATÉ PORQUE OS SEUS FILHOS ATÉ PODERIAM VIR A SER PARTE DA RESISTÊNCIA. A PERVERSIDADE SEMPRE EXISTIU MUITO ANTES DA GRÉCIA MODERNA, NO ENTANTO, COM O AVANÇO E CONGREGAÇÃO DE TODO O SISTEMA ECONÓMICO-TECNO-ÉTICO, A TODO O MAL PASSOU A DAR-SE O NOME DE PROSPERIDADE,

AVANÇO E DESENVOLVIMENTO, DESAGUANDO NA NORMALIDADE, COMO UM BEM NECESSÁRIO. A PANDEMIA ESTÁ MUITO LONGE DO ESBOÇO APOCALÍPTICO DO ANO 2000 MAS SEM DÚVIDA QUE FEZ TREMER TODO O SISTEMA, CORROENDO-O DE **FORA** PARA DENTRO. TALVEZ SEJA O INÍCIO DO COLAPSO QUE ABORDEI ANTERIORMENTE. TALVEZ ESTA PANDEMIA TENHA SIDO MESMO NECESSÁRIA. É UMA ABORDAGEM CRUA MAS DÁ FORMA AOS FANTASMAS QUE HÁ TANTOS ANOS SE ALIMENTA DA PASSIVIDADE, IGNORÂNCIA E EGOÍSMO.

DÉCIMO SEGUNDO MOVIMENTO

A DESTRUIÇÃO DO PLANETA, DA INDIVIDUALIDADE E COM ELA A HUMANIDADE EMPÁTICA, É CADA VEZ MAIS VELOZ. PORQUE SERÁ QUE NOS RECUSAMOS A OLHAR DE FRENTE O MUNDO EM VEZ DE CONTINUARMOS ABSORTOS NOS FUNGOS DAS UNHAS DOS PÉS? ENQUANTO PERMANECEMOS DOPADOS E ANESTESIADOS, A EXTREMA DIREITA ERGUE-SE PERANTE A ESTUPIDIFICAÇÃO. O XADREZ ATÓMICO É O SERÃO DOS MULTIMILIONÁRIOS. HÁ CAUDAS DE RAPOSA MULTICORES EM CADA PESCOÇO PRONTAS A ESTRANGULAR.

ESTAMOS PORTANTO

PERANTE O TRIUNFO

DO VILÃO.

COM UMA *ESQUIZO-PATIA* GENERALIZADA AFASTÁMO-NOS DO CENTRO DE NÓS PRÓPRIOS, RESVALANDO PARA OBJECTOS DE DESTRUIÇÃO, ILUDIDOS PELA SEGURANÇA E PRIVILÉGIO. ASSUMIMOS COMO NOSSO:

A LIBERDADE

A PAIXÃO

O CÉU

ABERTO

O MERGULHO

NO MAR

O TOQUE,

O OUTRO.

ASSUMIMOS DESDE SEMPRE QUE A REALIDADE ERA NOSSA E INTOCÁVEL. ASSUMIMOS A LIVRE EXPRESSÃO MESMO QUANDO NÃO A SABEMOS CONTROLAR. COMO A PANDEMIA NOS VEIO RELEMBRAR, A CONDIÇÃO HUMANA, CULTURAL E SOCIAL É MUITO FRÁGIL. APÓS MÚLTIPLOS CONFINAMENTOS, FECHADOS EM CASA, ISOLADOS DE FAMÍLIA E AMIGOS, O VIDRO DA JANELA TORNOU-SE O PONTO DE ENCONTRO COM O EXTERIOR, O ÚNICO VIÁVEL E SEGURO. A FRIEZA AO TOQUE DESTE MATERIAL TRANSPARENTE, QUE É EXTERIOR E INTERIOR EM SIMULTÂNEO, É SÓ UMA METÁFORA DA REAL CONDIÇÃO HUMANA CONTEMPORÂNEA.

DÉCIMO TERCEIRO MOVIMENTO

A INDIVIDUALIDADE EXIGE O SACRIFÍCIO.

PRESSUPÕE NAS ENTRE-LINHAS,

ENTRE-PELES,

A EXISTÊNCIA DO *OUTRO.*

DÉCIMO QUARTO MOVIMENTO

NESTA PANDEMIA HÁ UMA AUSÊNCIA QUE PARECE SEPARAR O NOSSO CORPO DA PELE ONDE HABITA, **PLANANDO** ALGURES PELA CASA, AOS ENCONTRÕES COM AS ESQUINAS. O CORPO PARA SE DAR A VER, PRECISA DE SER TOTAL E COMPLETO, MAS EXASPERA ESCAPAR, COM O FUGAZ SOPRO DA BRISA. A IMPOSSIBILIDADE DE ABRAÇAR, DE SENTIR O TOQUE QUENTE E DE **BEIJOS ALEATÓRIOS,** OBRIGA-NOS A OLHAR PARA A ÚNICA COISA A QUE TEMOS ACESSO: O NOSSO **REFLEXO** NO VIDRO. ESTE FUNDE-SE TOTALMENTE COM O EXTERIOR, COMO SE SE TRATASSE

DE UMA FUMAÇA ANTROPOMÓRFICA E MÁGICA. O

ALHEAMENTO SOBREPÔS-SE À REALIDADE.

DURANTE O CONFINAMENTO, LONGE DE CORPOS PERMEÁVEIS E POROSOS, OUÇO PELA PRIMEIRA VEZ MARAVILHOSAS MELODIAS DE PÁSSAROS ÀS 5 DA MANHÃ. OCORRE-ME QUE, ABSORTA NO TEATRO DE MARIONETES, PERDI OS VERDADEIROS ESPECTÁCULOS DO MUNDO.

COMO NUNCA ME DEI CONTA DA AUSÊNCIA DA NATUREZA AO LONGO DE TODOS ESTES ANOS?

ENQUANTO AS CIDADES FICARAM PARADAS E DESERTAS, A NATUREZA OUSOU PENETRAR E EXPANDIR-SE. VESTIU AS ESTRADAS DE MUSGO, ERVAS E POR FIM FLORES. OBRIGOU A UM ENCONTRO COM O PRIMORDIAL. O INICIO: O PRINCIPIO DO OLHAR DO HOMEM PRÉ-HISTÓRICO. AS ORCAS ATACAM OS BARCOS EMPURRANDO-OS PARA LONGE OU AFUNDANDO-OS. DIZEM-NOS QUE *FAZEMOS DEMASIADO BARULHO, DEMASIADO LIXO* E DEFENDEM-SE COMO NUNCA VIMOS. AVISAM-NOS DA INEVITABILIDADE DA QUEBRA DO SISTEMA. UMA CLARIVIDÊNCIA, QUE DESCONHECIA, DESTAS ENTIDADES ANTIGAS E MARÍTIMAS. AS CIDADES POUCO A POUCO RECOMEÇARAM, MAIS LENTAS, MAIS EXPECTANTES. O

MUNDO MUDA A CADA INSTANTE. PREVÊEM-SE MUDANÇAS DE HÁBITOS E DE ROTINAS. PREVÊ-SE GUERRA E UM RETORNO AOS LOUCOS ANOS 20. NÃO SEI É QUAL A ORDEM POR ISSO JÁ TENHO UM VESTIDO CURTO DE LANTEJOULAS E UMA ARMA. TALVEZ SEJA INEVITÁVEL QUE AS USE AO MESMO TEMPO.

DÉCIMO QUINTO MOVIMENTO

SENTADA NO CHÃO DE FRENTE PARA A JANELA, DEIXO A NATUREZA INTERIOR CONSUMIR-ME DE EXUBERÂNCIA. CHORO A AUSÊNCIA ENQUANTO BEIJO A SAUDADE DO TOQUE, DO SUOR PARTILHADO, DA AVENTURA DO AMOR, DAS FRENÉTICAS AMIZADES. RECORDO A AMÊNDOA AMARGA A ESCORRER-ME NOS LÁBIOS, ENQUANTO DEAMBULAVA PELOS PASSEIOS DO BAIRRO ALTO LISBOETA. RECORDO ESSE MESMO COPO DERRAMADO NO CHÃO OU NO LINHO BRANCO DE UMA CAMA, OU NUM CORPO QUE NÃO ERA MEU.

RECORDO BEIJOS.

UM ESPECÍFICO: O DE RODIN. RECORDO, NESTA ESCULTURA, AS MÃOS VINCADAS NA CARNE ONDE DOIS CORPOS SÃO UM. A PEDRA, TÃO FRIA COMO O VIDRO, E NO ENTANTO SENTE-SE QUENTE E INQUIETANTE. SECA, MAS EXALA SUOR. ERÓTICA E COBERTA DE FÉ, COMO UMA LÍNGUA QUE LAMBE O ENCONTRO E ANSEIA O AMANTE QUE ESCAPOU APÓS A PRIMEIRA DANÇA.

O NOSSO ROSTO É TRANSFIGURADO PELA LUZ QUE SURGE NO REFLEXO.

BEIJO-ME.

ESTÁ TUDO INVERTIDO

HÁ UMA SOLIDÃO EM CADA REVISÃO DA HUMANIDADE. OS REFLEXOS TÊM DESSAS PERTURBAÇÕES.

ANGÚSTIAS IRRESOLÚVEIS.

O VIDRO É FRIO.

BEIJO-ME ENQUANTO BEIJO O EXTERIOR. BEIJAMO-NOS MUTUAMENTE.

SEM AMÊNDOA.

SÓ AMARGA: *A ESPECTATIVA.*

CHAMO-LHE:

O BEIJO DE NIDOR.

MOVIMENTOS

PERFORMANCE *O BELJO DE NIDOR*

POR *LEONARDA FURTADO*

DEZEMBRO DE 2020

EM CASA

VÍDEO DISPOÍVEL ONLINE

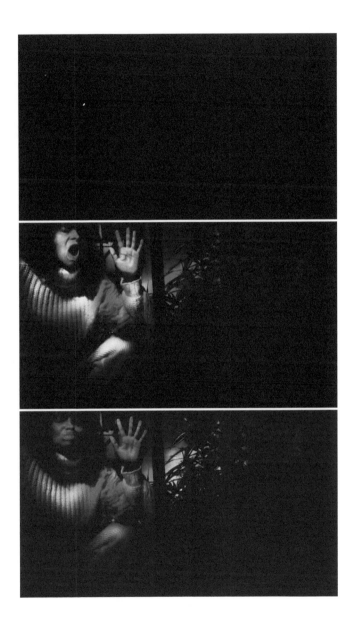

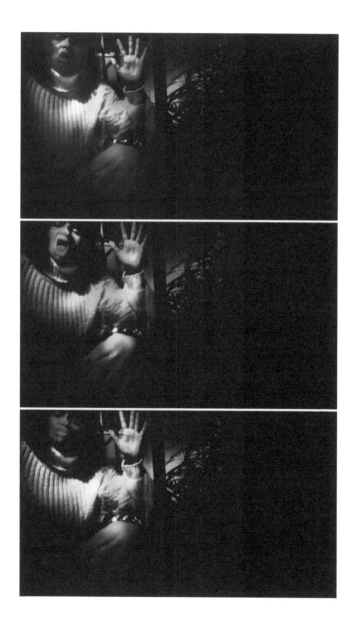

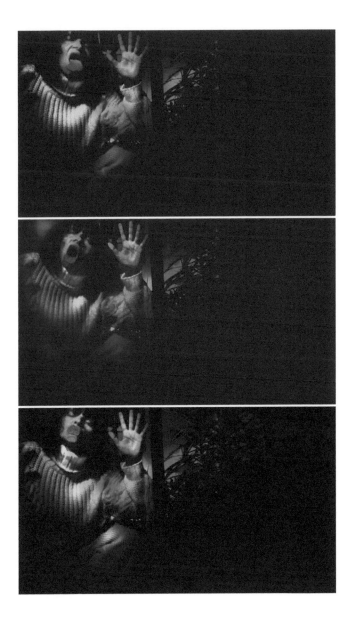

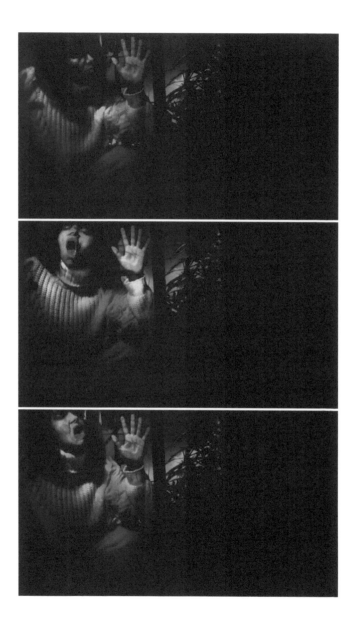

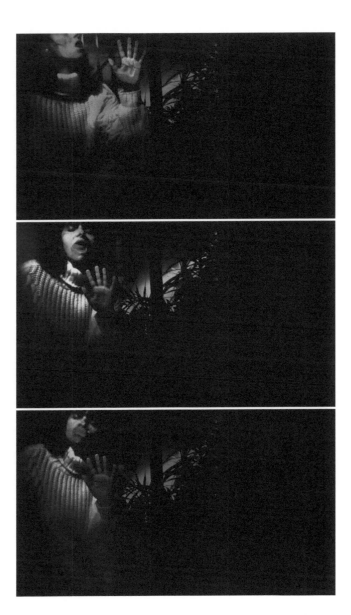

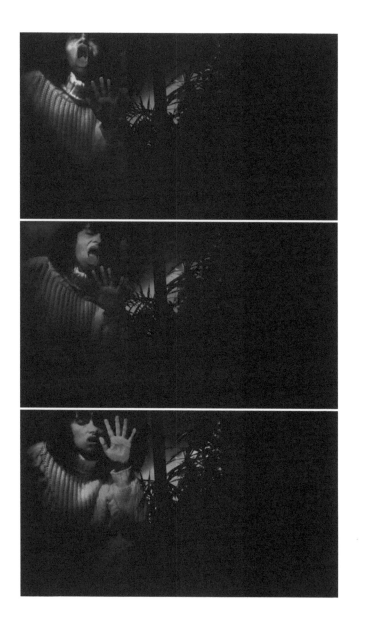

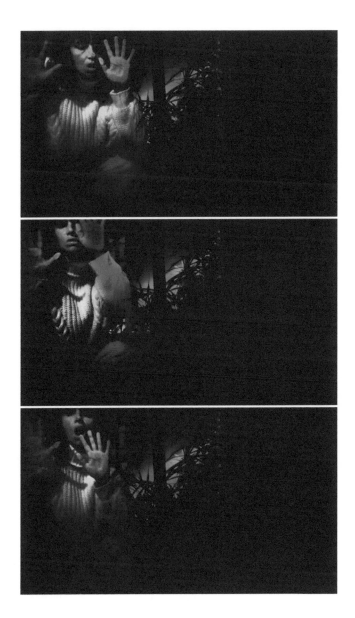

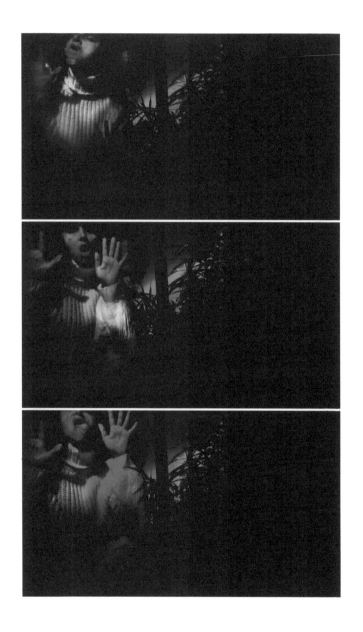

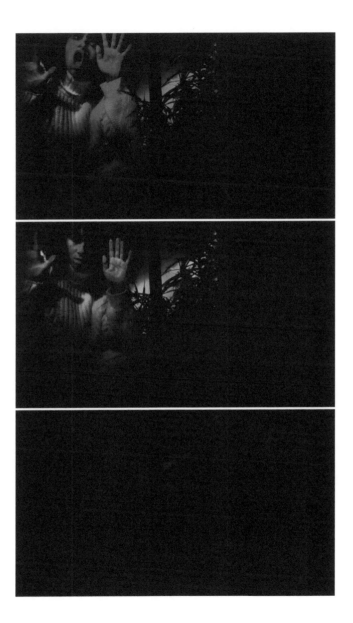

MULTIPLE SKINS EDITIONS

COLECÇÃO

1- ***CORPO A SETE VOZES (E UM DEMÓNIO-PÁSSARO AO FUNDO DO CORREDOR)***, NÁDIA DUVALL E CO-AUTORES: CONSTANÇA DE OLIVEIRA MARTINS, ALICE BEKOUMIT, MATILDE VALE DUVALL, HELENA DUVALL, LOUISE DE OLIVEIRA MARTINS DUVALL, ODETTE GHOST E DESCONHECIDO, 2020

2- ***ABALO, AS INTERMITÊNCIAS DA PELE***, NÁDIA DUVALL, 2020

3- ***UNDRESSED MACHINE***, AUTORES: MANUEL FURTADO, MARTA CORDEIRO, NÁDIA DUVALL ND (CO-AUTORES: EMILY HAM, EVA MAE, HELENA DUVALL, LOUISE DUVALL) E PEDRO ARRIFANO, 2022.

4- ***O BEIJO DE NIDOR***, NÁDIA DUVALL (CO-AUTOR LEONARDA FURTADO), 2022

MULTIPLE.SKINS.EDITIONS